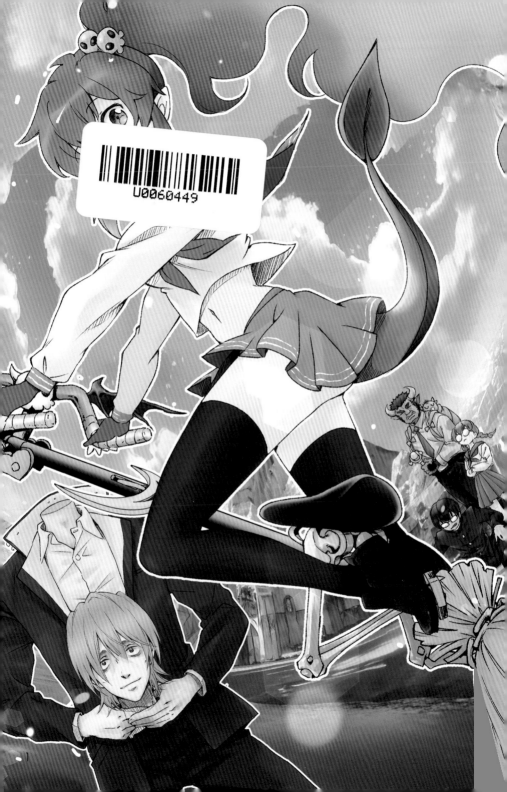

CONTENTS

1 今日魔界天氣晴

2 TOGETHER AGAIN.

3 六分之一的魔術禁書

4 救世主阿守

在遙遠的某處，有個神祕國度。

那裡終年都是風雨交加的惡劣天氣。

因為……

但當地居民似乎不以為意。

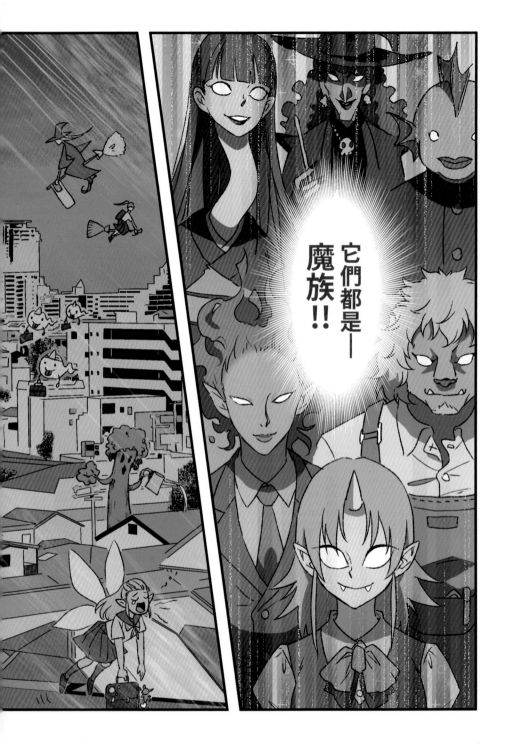

4

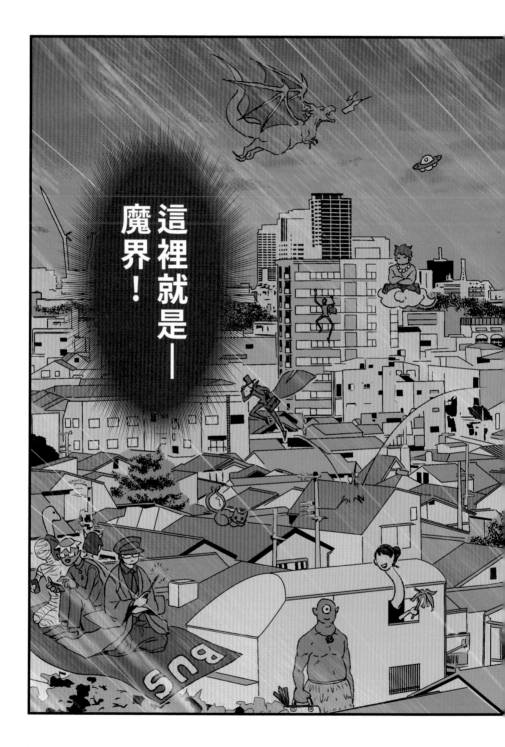

今日魔界天氣晴

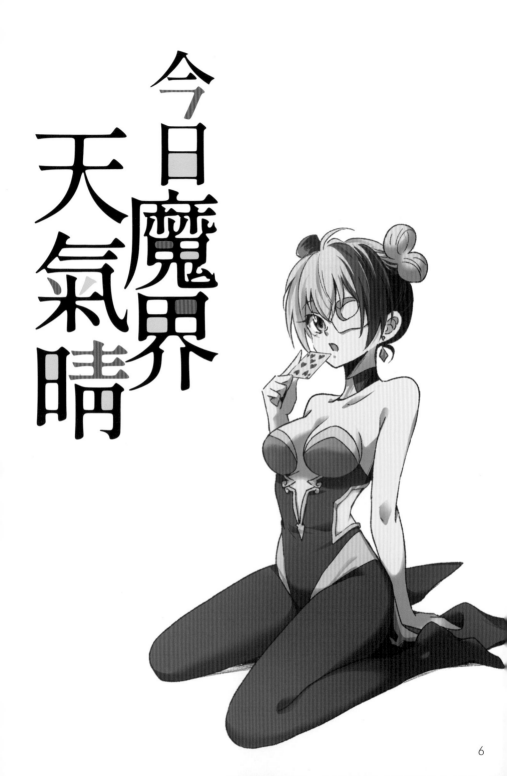

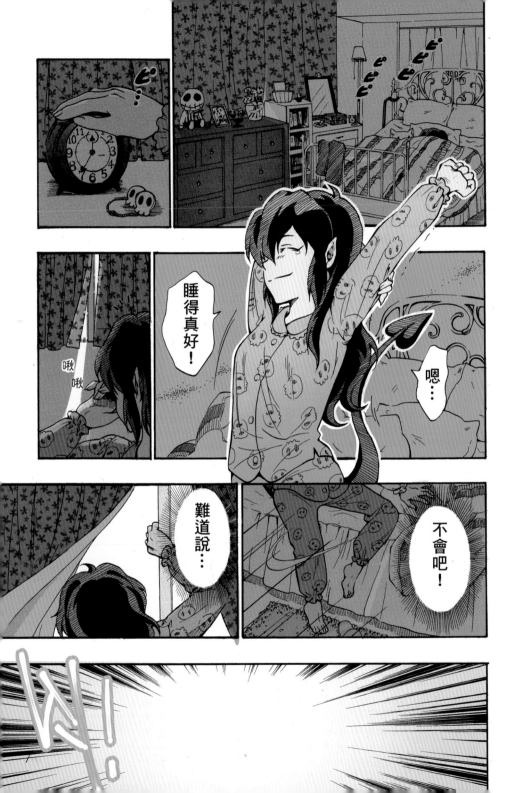

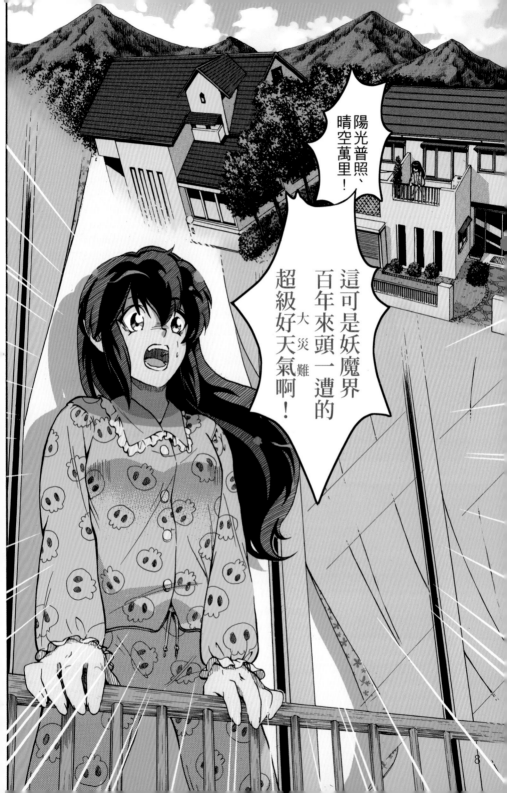

痛

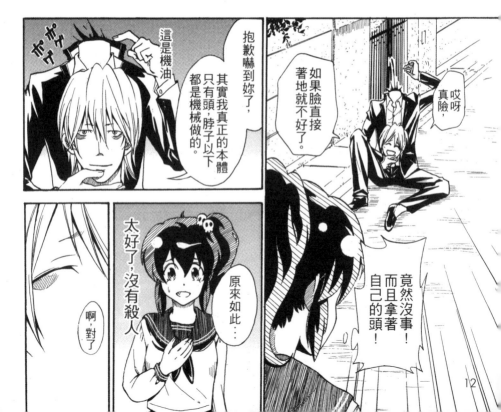

這是機油。

抱歉嚇到妳了，其實我真正的本體只有頭，脖子以下都是機械做的。

如果臉直接著地就不好了。

哎呀，真險，

竟然沒事！而且拿著自己的頭！

太好了，沒有殺人

原來如此…

啊，對了

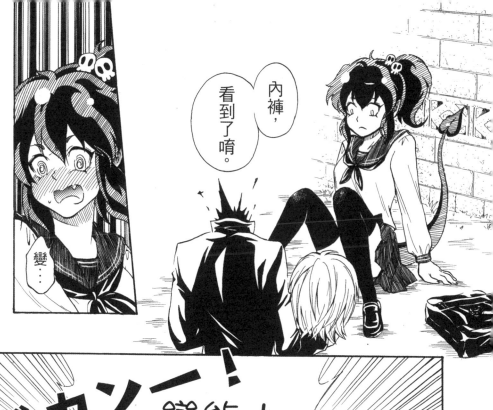

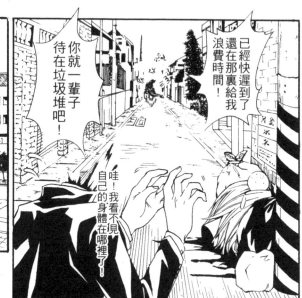

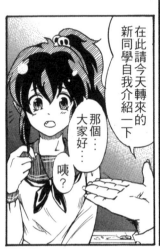

在此請今天轉來的新同學自我介紹一下

那個大家好…咦？

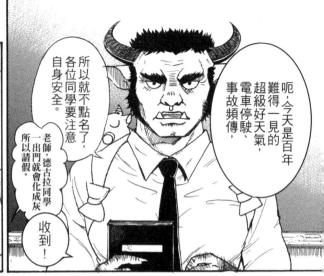

呃，今天是百年難得一見的超級好天氣，電車停駛、事故頻傳，

所以就不點名了，各位同學要注意自身安全。

老師，德古拉同學一出門就會化成灰所以請假。

收到！

啊！

剛剛的變態男！

你還在噴血啊！

真巧啊簡直就像漫畫情節。

少了一個重要的彈簧，頭接不回去了。

彈簧？

這麼說來，剛剛吃的炒麵包中有一條炒麵怎麼咬都咬不斷…

那就是彈簧！

太郎太不夠意思了，竟然偷偷認識這麼可愛的女生。

是啊我們很熟。

介紹一下嘛，她叫什麼名字？

不知道！

那還叫很熟！

住口！

但我知道她內褲的花色。

真的？怎樣的？

14

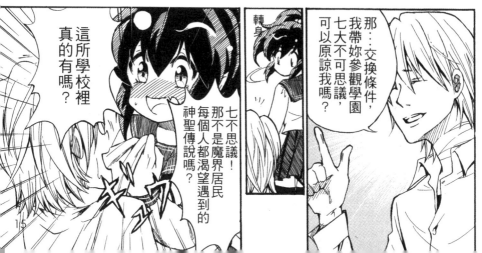

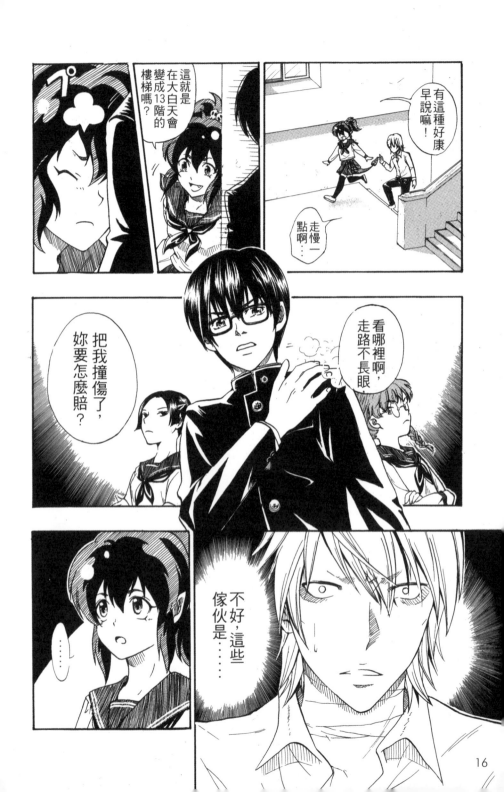

整齊的黑髮

端正的制服

黑膠粗框厚眼鏡…

怎麼看都像…

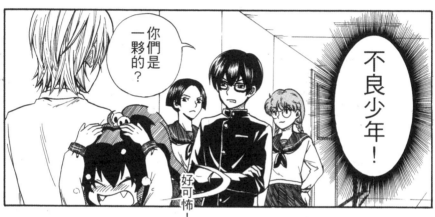

你們是一夥的？

不良少年！

好可怕！

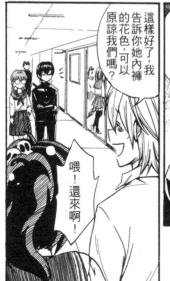
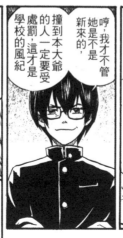

真抱歉，她是轉學生，

不知道這裡是三年級的地盤，請原諒她吧。

哼，我才不管她是不是新來的，

撞到本大爺的人一定要受處罰，這才是學校的風紀。

這樣好了，我告訴你她內褲的花色，可以原諒我們嗎？

喂！還來啊！

17

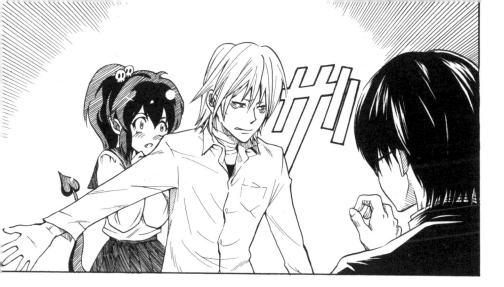

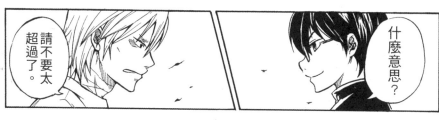

請不要太超過了。

什麼意思?

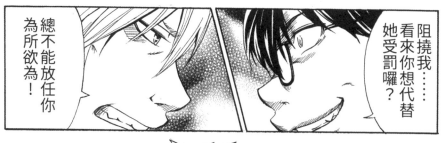

總不能放任你為所欲為!

阻撓我……看來你想代替她受罰囉?

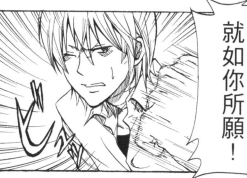

就如你所願!

好傢伙!有膽識!

既然這樣……

喂

你們在搞什麼東西!?

哼，閻大王與外表相反，是個不好惹的傢伙，只好…

嘖，是閻大王

算他們走運

幸好！

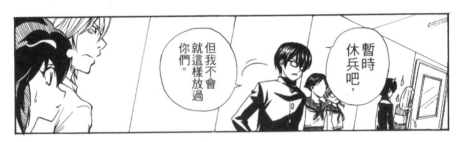

但我不會就這樣放過你們。

暫時休兵吧，

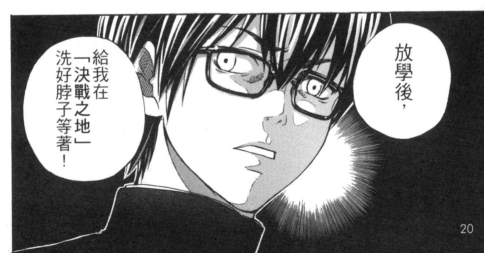

放學後，

給我在「決戰之地」洗好脖子等著！

我們走！

太郎，那個「決戰之地」是什麼東西…？

…

那是一個流傳已久的傳說…

在學校的後門原本有三個校區預定地，因為工程糾紛施工停擺，現在已經荒廢了。

不良少年們就趁機盤據作為根據地。是個老師警察都不管的無法地帶。

空地的後方就是面對大海的懸崖。

不良少年們經常在那邊利用競速試膽，達到逼供、索錢等目的。

佔有天然優勢的暴走族們，從來都沒有輸過！

21

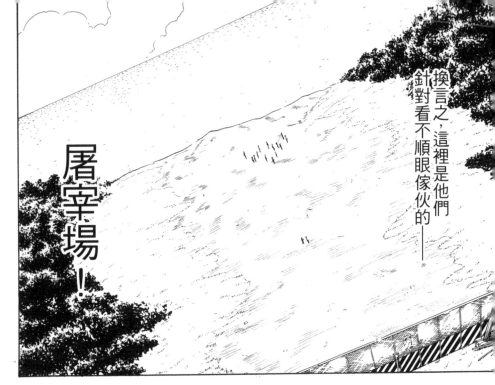

換言之，這裡是他們針對看不順眼傢伙的——

屠宰場！

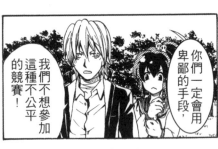

我們不想參加這種不公平的競賽！

你們一定會用卑鄙的手段，

很好，你依約前來了，

省得我派手下把你揍一頓再帶過來。

等等，太郎，讓我跟他們比！

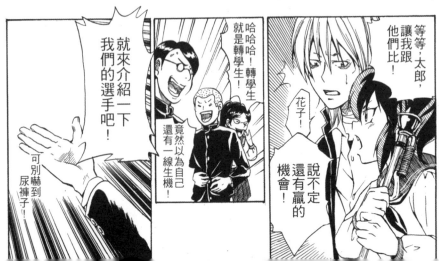

花子！

說不定還有贏的機會！

哈哈哈！轉學生就是轉學生！

竟然以為自己還有一線生機！

就來介紹一下我們的選手吧！

可別嚇到尿褲子！

22

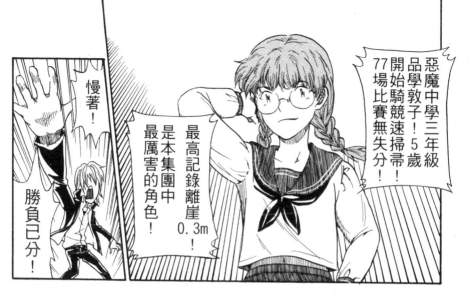

惡魔中學三年級品學敦子！5歲開始騎競速掃帚！77場比賽無失分！

最高記錄離崖0.3m！

是本集團中最厲害的角色！

慢著！

勝負已分！

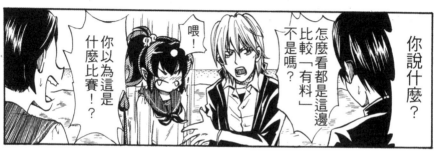

你說什麼？

怎麼看都是這邊比較「有料」不是嗎？

喂！

你以為這是什麼比賽！？

你激起對方鬥志了！笨蛋！

抱歉…

唔…

竟然說出我的痛處！

我絕對要宰了你們～混蛋！

那麼，這場公平的比賽就要開始了！

外圍的賭盤也下注得非常熱烈！

大家似乎都比較看好主隊！

每個人都下同一邊，沒意思啊。

59 01

規則非常簡單，雙方油門踩到底，越接近懸崖才拉下煞車的，表示越有膽量！

妳死定了

因為今天是百年難得一見的超級好天氣啊。

花子，妳為什麼要參加？他們佔有地元優勢，妳沒有勝算的！

不，正因為他們太過熟悉這環境，反而對我有利。

24

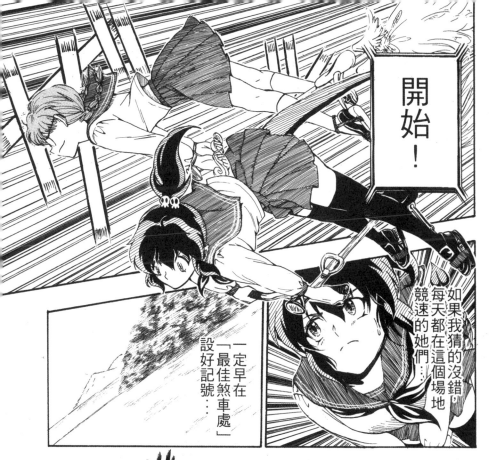

開始！

如果我猜的沒錯，每天都在這個場地競速的她們⋯

一定早在「最佳煞車處」設好記號⋯

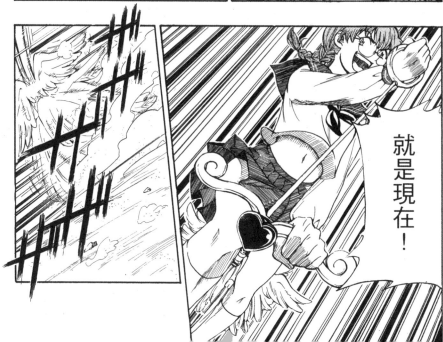

就是現在！

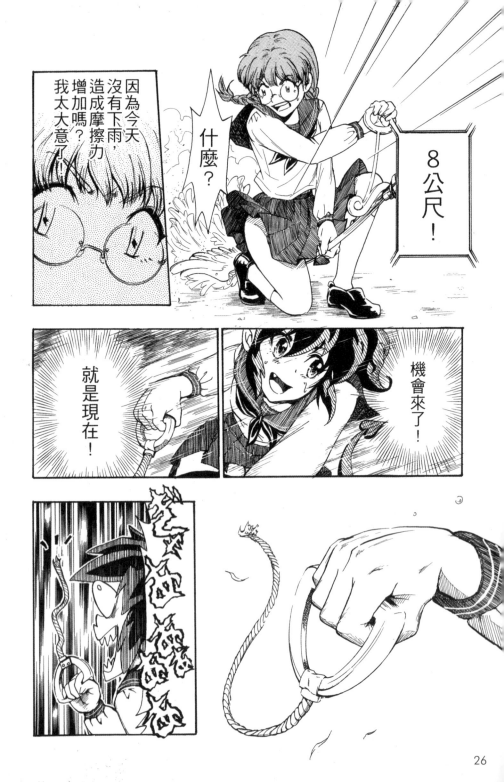

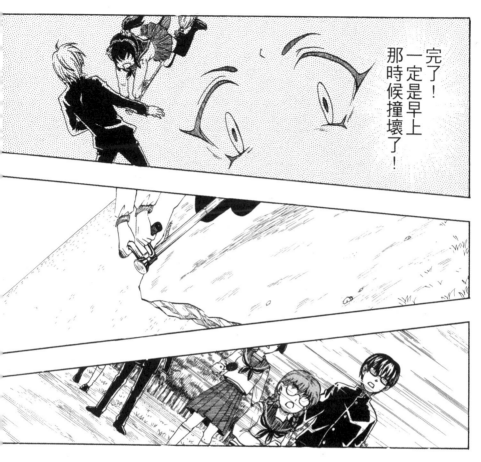

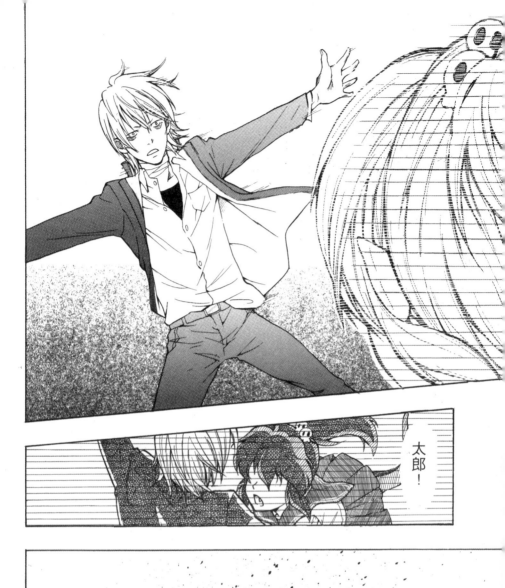

太郎！

我…還活著，是太郎救了我…

唔…

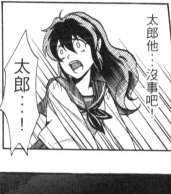

太郎他…沒事吧！

太郎…！

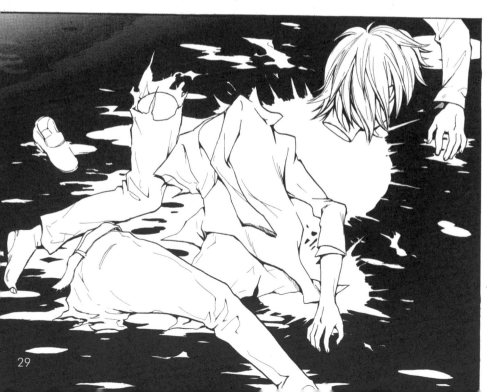

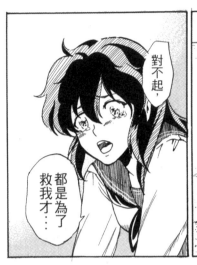

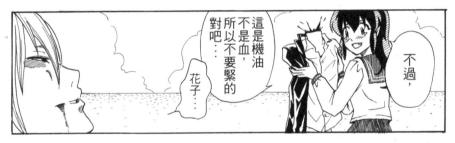

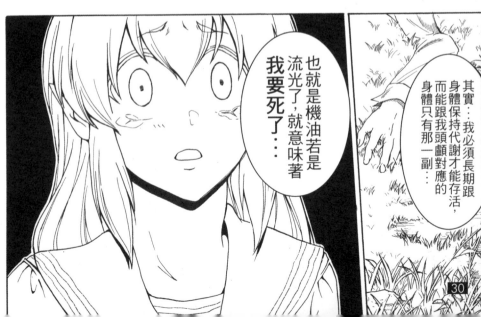

30

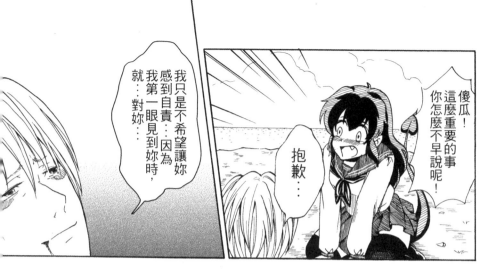

傻瓜！這麼重要的事你怎麼不早說呢！

抱歉…

我只是不希望讓妳感到自責…因為我第一眼見到妳時，就…對妳…

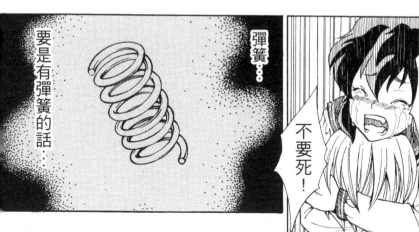

要是有彈簧的話…

彈簧…

不——！

不要死！

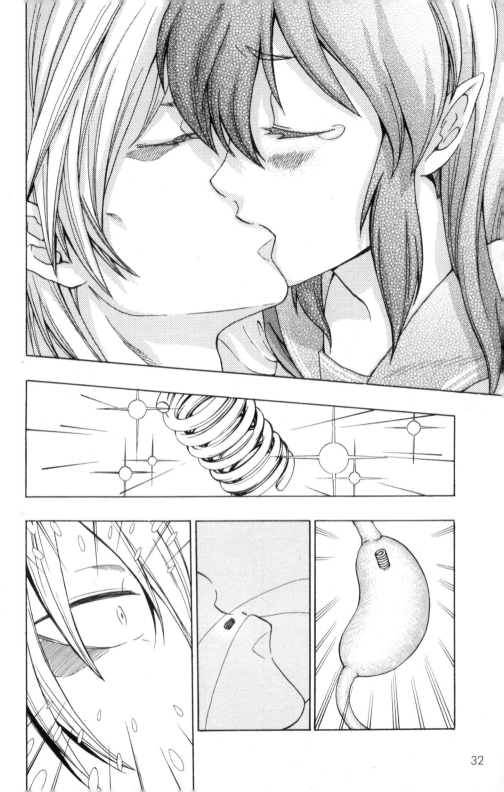

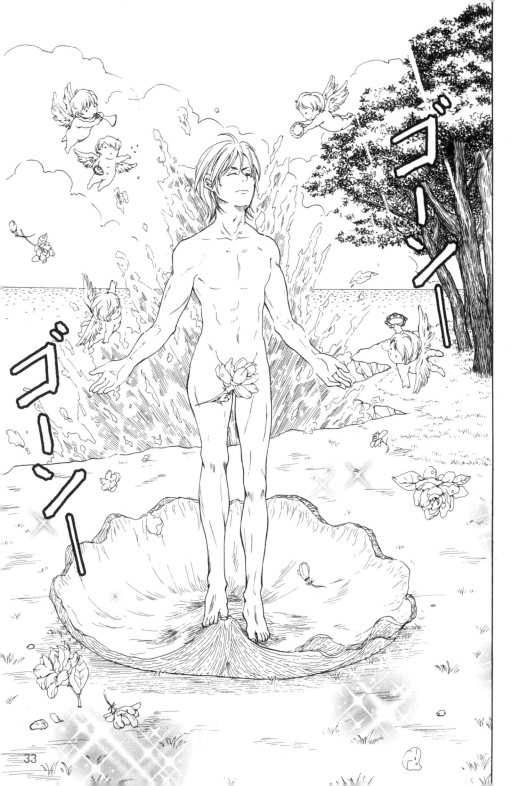

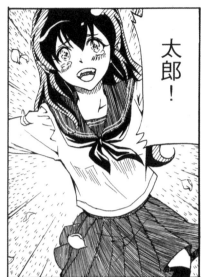

太郎！

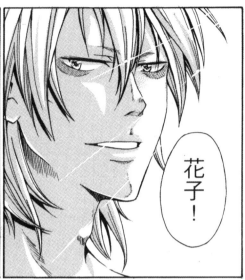

花子！

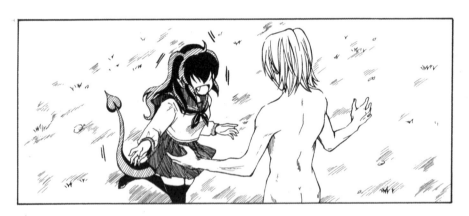

呀啊啊啊啊——！

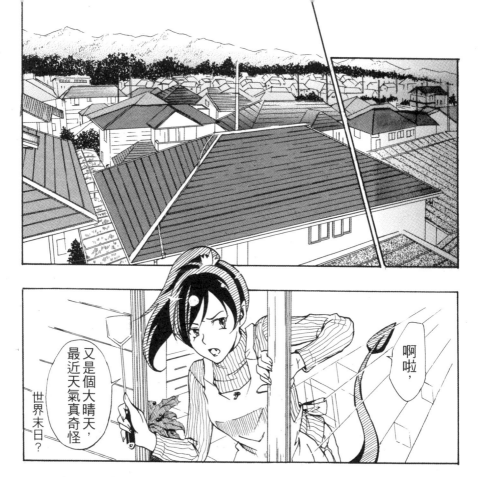

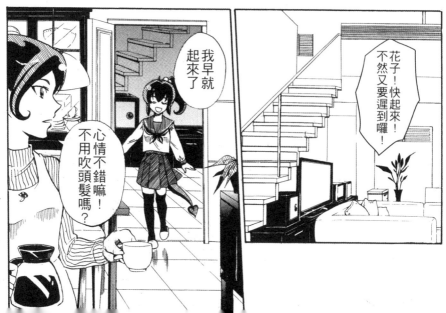

直的捲的都很好看啦！

今天我有約，要早點出發，先走囉。

孩子的爸你看

那個孩子，好像有點不一樣了。

我出門了

沒錯，雖然好天氣

害我上學遲到、

髮型亂七八糟

差點撞死人…

但是，我卻喜歡上了好天氣

因為…

36

今日魔界天氣晴

Together again.

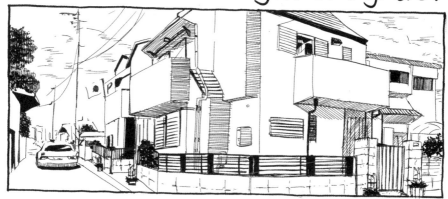

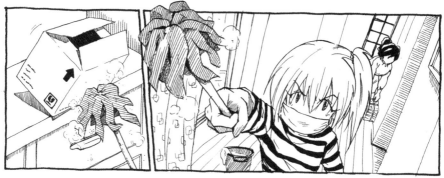

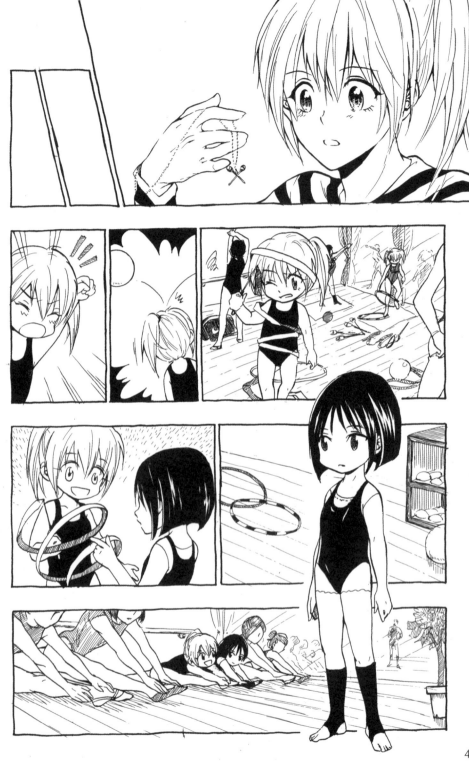

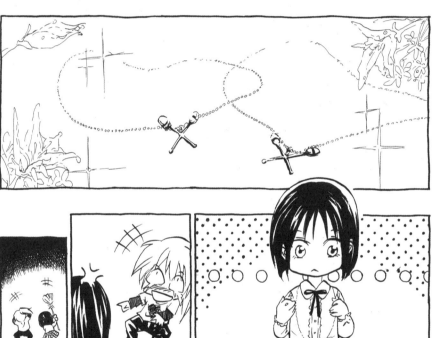
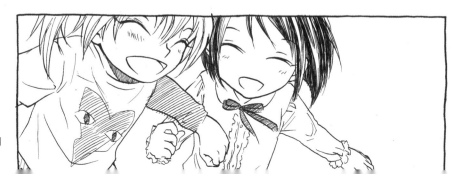

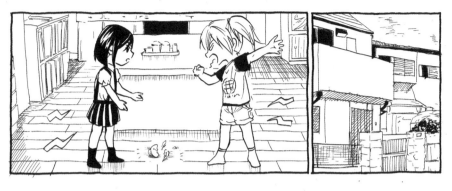

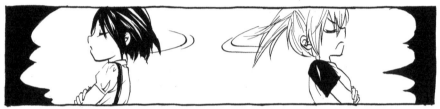

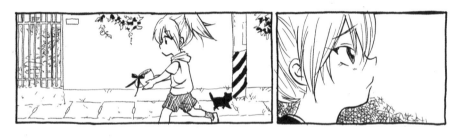

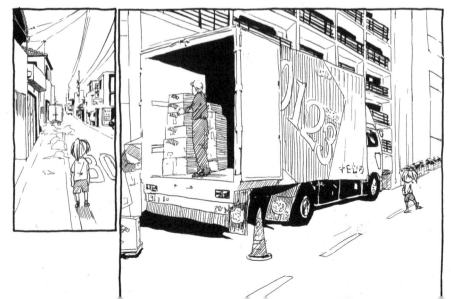

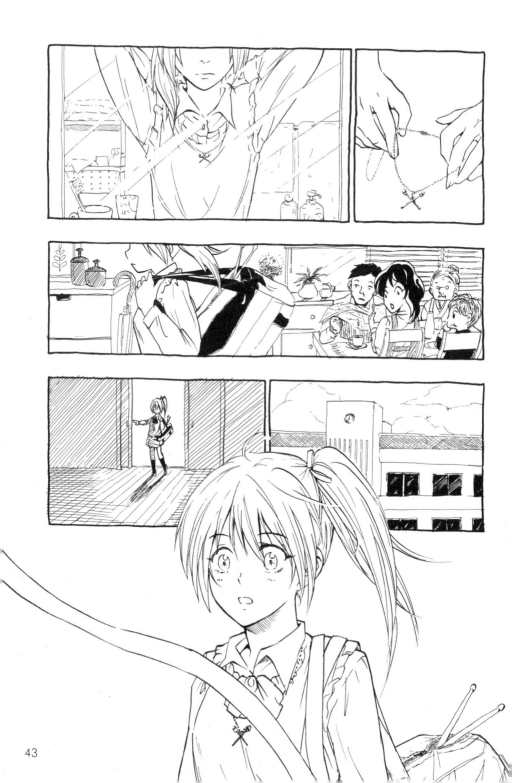

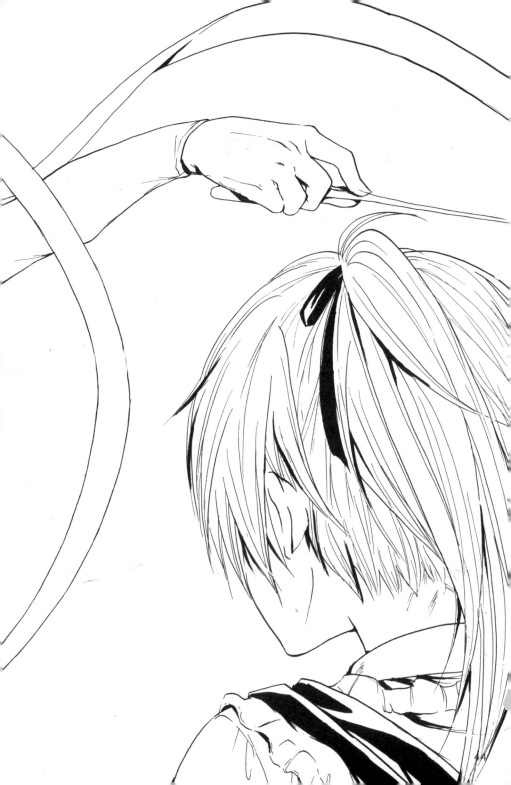

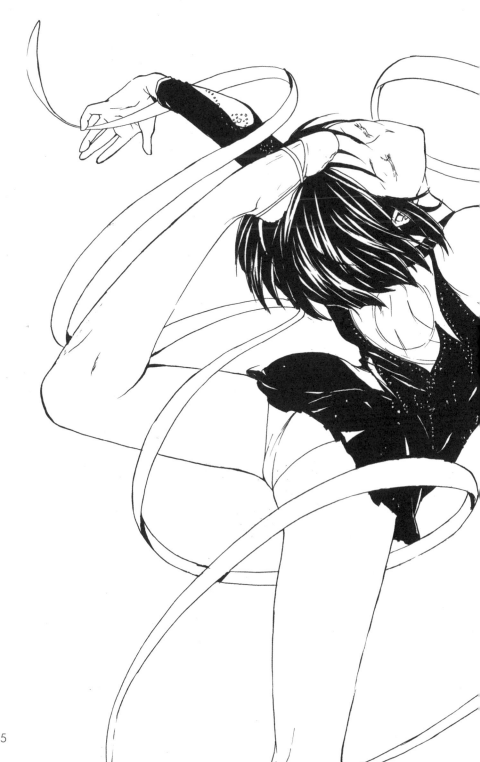

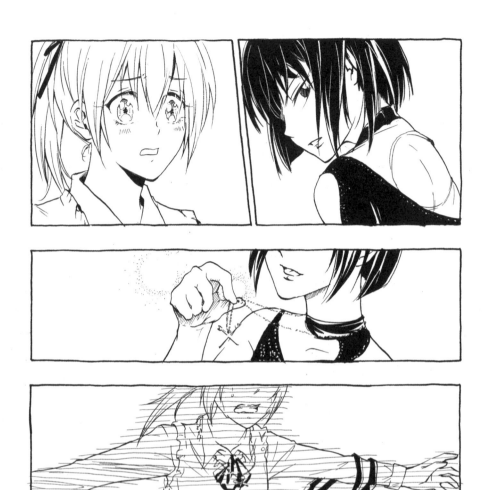

今日魔界天氣晴

今日魔界天氣晴

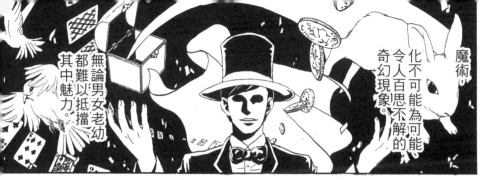

魔術，把不可能化為可能的令人百思不解的奇幻現象。

無論男女老幼都難以抵擋其中魅力。

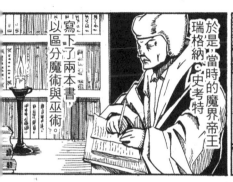

於是當時的魔界帝王瑞格納‧史考特，寫下了兩本書，以區分魔術與巫術。

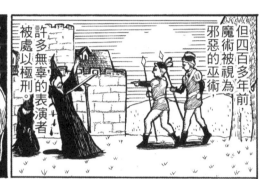

但四百多年前，魔術被視為邪惡的巫術，許多無辜的表演者被處以極刑。

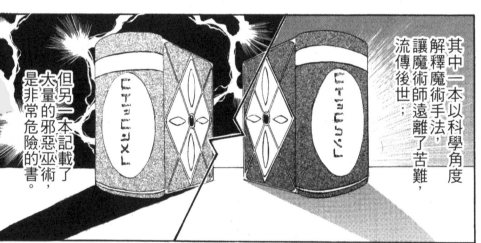

其中一本以科學角度解釋魔術手法，讓魔術師遠離了苦難，流傳後世；

但另一本記載了大量的邪惡巫術，是非常危險的書。

因此，史考特與當時祕密結社的友人，將此書分成六等分，各自持有二部份，

並發誓要代代相傳封印，避免遭有心人士奪走。

49

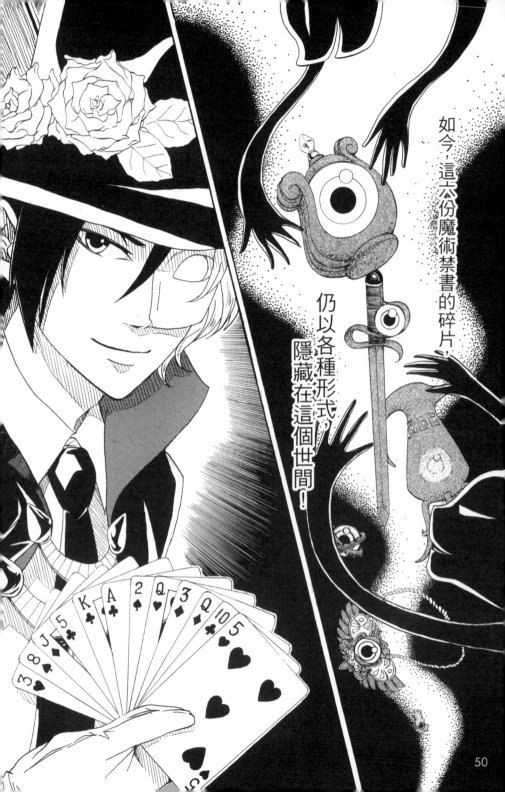

如今，這六份魔術禁書的碎片，仍以各種形式隱藏在這個世間！

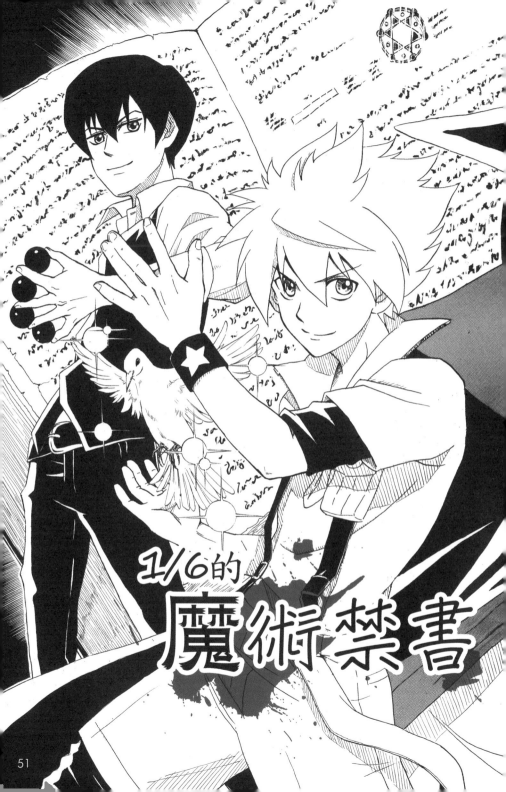

各位，我新發明了一個掙脫術，快來看喔！

如此糾纏的狀態下…

伸出食指抵住鼻子，

再反折回到面前，

首先，把雙手反握…

食指沒有離開鼻子就把雙手解開了！

怎麼樣！很有趣吧！

當然啦，

這玩意兒誰都知道！你真的想當魔術師嗎？

怎麼這樣…

總有一天，我要超越台灣出身的魔術天王—劉千，只要我也能像他一樣手穿過玻璃…

全世界的電玩遊戲都是我的啦！

哈哈哈哈！

昨天的 Running Man

欸欸你有看嗎？

先從模仿招牌動作開始！

「又到了見證奇蹟的時刻！」

是「奇蹟」不是雞雞！

真是的，愛現之前要先用功！第二名！

安威！

54

來，馬上就要上課了，趕快回座位坐好吧。

接下來，要公佈參加國考的人選了，

代表是⋯

阿井安威。

人選決定了嗎?

果然是阿井家的安威吧!

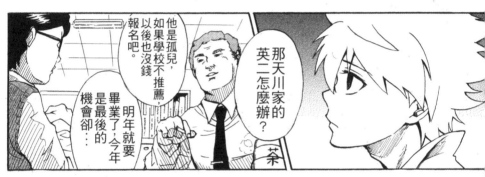

那天川家的英二怎麼辦?

他是孤兒,如果學校不推薦,以後也沒錢報名吧。

明年就要畢業了,今年卻是最後的機會...

茶

等一下,英二。

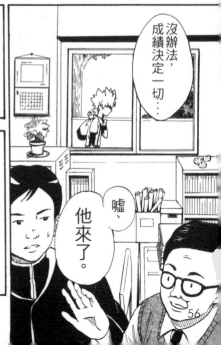

沒辦法,成績決定一切...

噓、他來了。

金老師?

唷!

56

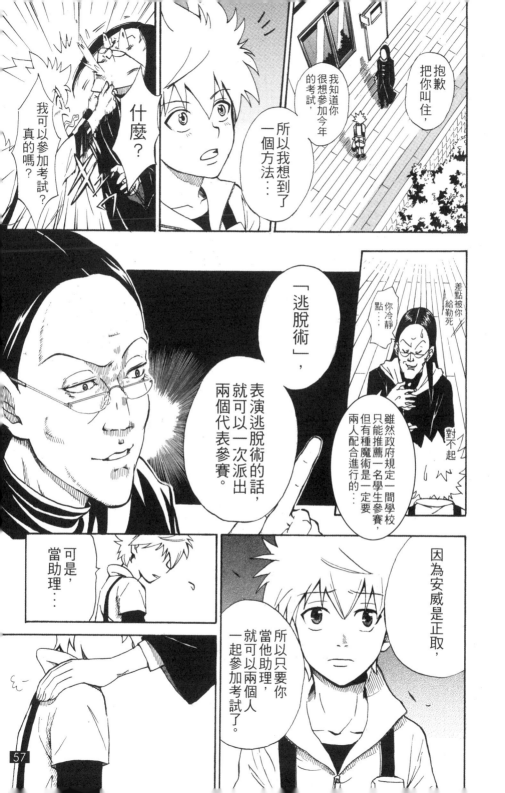

抱歉，把你叫住，

我知道你很想參加今年的考試，

所以我想到了一個方法…

什麼？

我可以參加考試？真的可以嗎？

差點被你給勒死…

你冷靜點…

對不起

雖然政府規定一間學校只能推薦一名學生參賽，但有種魔術是一定要兩人配合進行的…

「逃脫術」，

表演逃脫術的話，就可以一次派出兩個代表參賽。

因為安威是正取，

可是，當助理…

所以只要你當他助理，就可以兩個人一起參加考試了。

這正是你證明自己實力的時候不是嗎？

你一路走過來的辛苦為師的最清楚，不能因為顧慮面子錯失了機會。

英二，你光靠自己一個人就能拼到第二名，證明你天資優異。

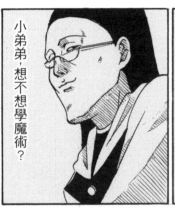

小弟弟，想不想學魔術？

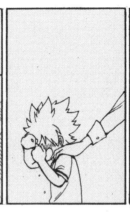

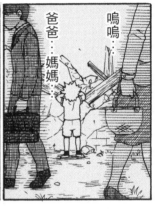

嗚嗚…爸爸…媽媽…

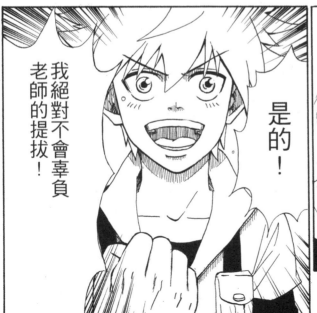

我絕對不會辜負老師的提拔！

是的！

58

好，我鬥志高昂，

回家以後也要努力練習…

這位小弟。

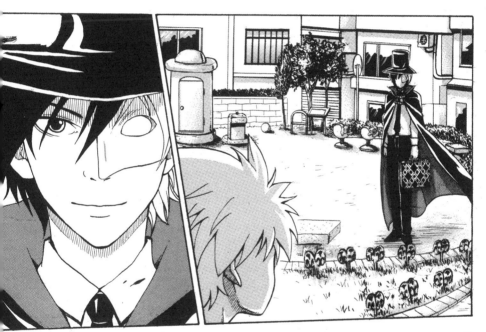

你是誰？

大叔！

嗯，請不要注意我的年紀…

你會變魔術對吧！

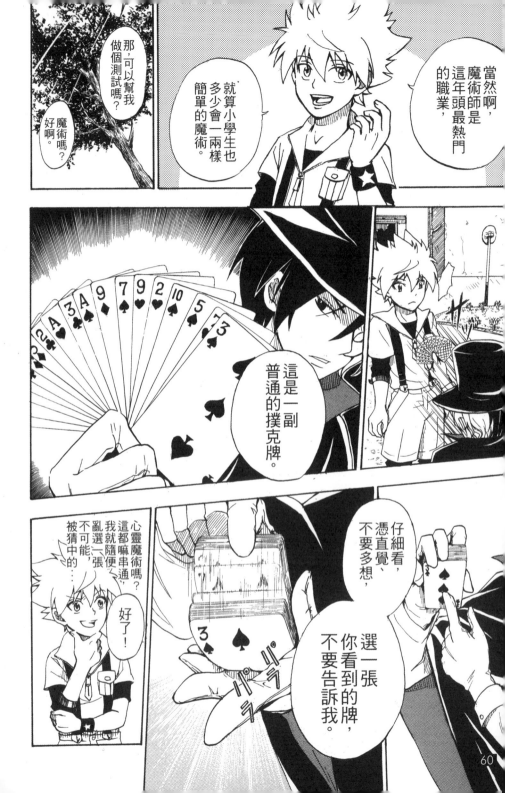

那，可以幫我做個測試嗎？

魔術嗎？

好啊。

就算小學生也多少會一兩樣簡單的魔術。

當然啊，魔術師是這年頭最熱門的職業。

這是一副普通的撲克牌。

仔細看，憑直覺、不要多想，選一張你看到的牌，不要告訴我。

心靈魔術嗎？這都嘛串通，我就隨便亂選一張，不可能被猜中的……

好了！

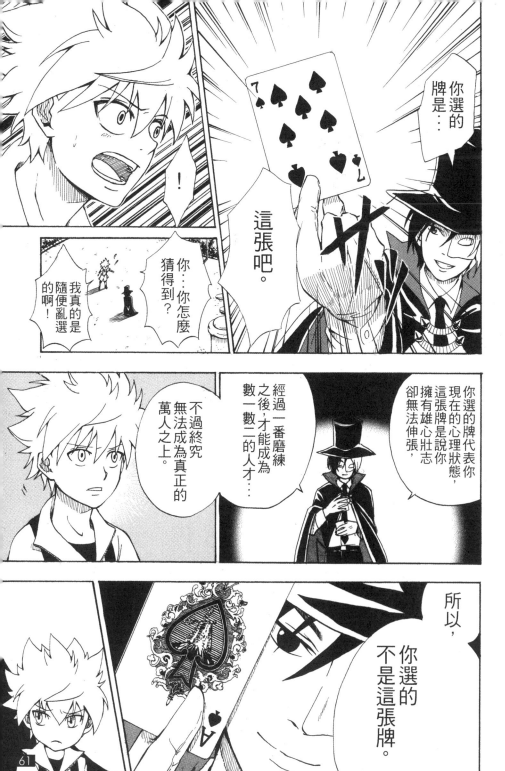

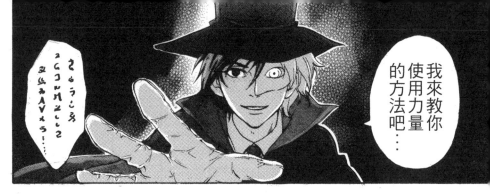

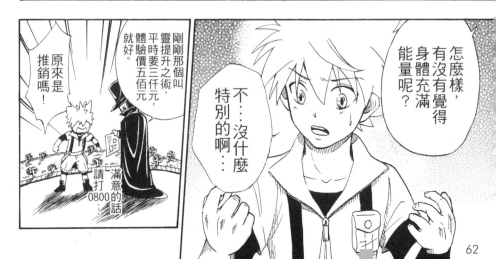

62

我是47號
阿井安威

我是助手
天川英二

道具送到準備室後到後台等叫號。

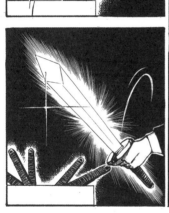

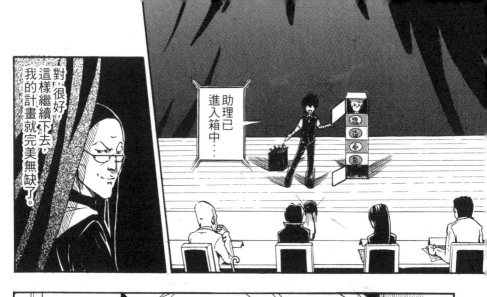

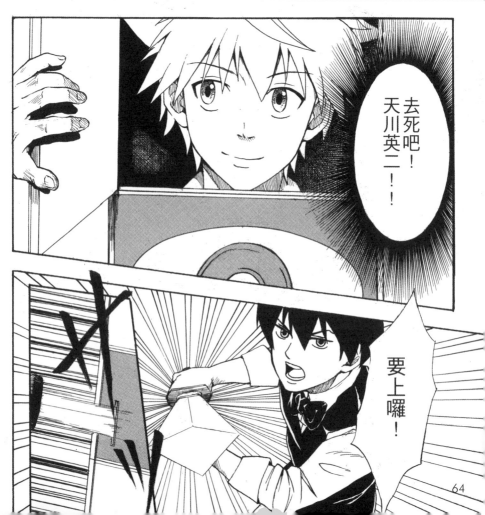

64

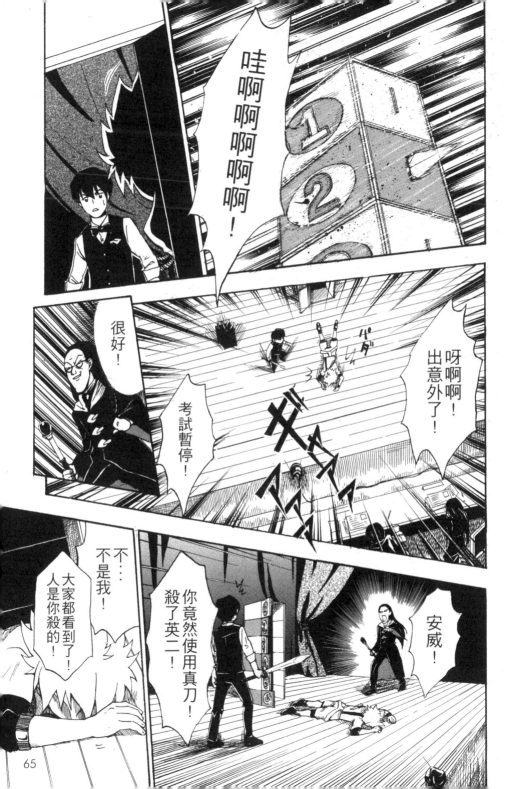

哇啊啊啊啊啊！

很好！

考試暫停！

呀啊啊！
出意外了！

安威！

你竟然使用真刀！
殺了英二了！

不⋯⋯
不是我！
大家都看到了！
人是你殺的！

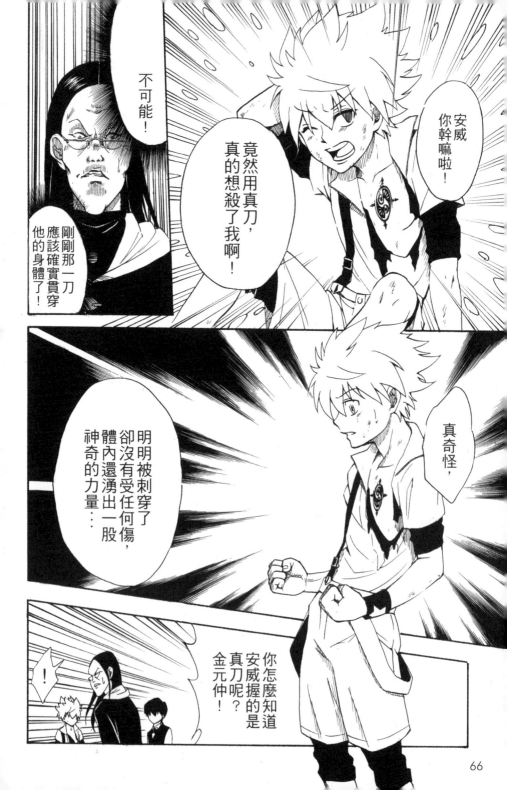

66

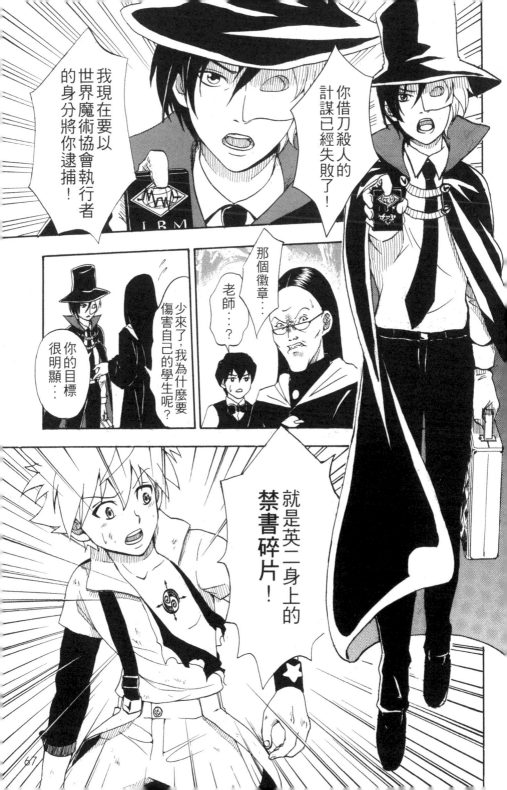

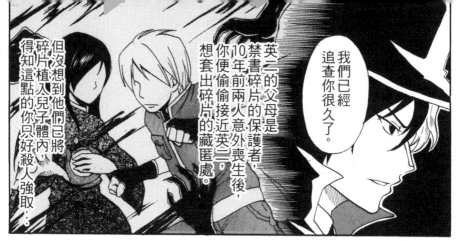

我們已經追查你很久了。

英二的父母是禁書碎片的保護者，10年前兩人意外喪生後，你便偷偷接近英二，想套出碎片的藏匿處。

但沒想到他們已將碎片植入兒子體內，得知這點的你只好殺人強取…

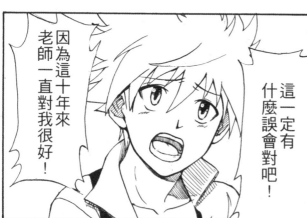

因為這十年來老師一直對我很好！

這一定有什麼誤會對吧！

！

老師…

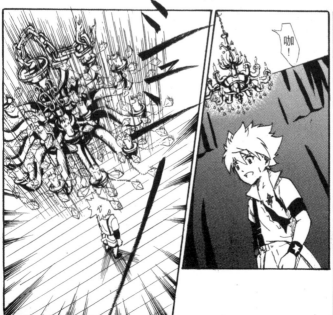

咖！

那當然！

別相信來路不明的人，快過來這邊！

對，再前進一步…

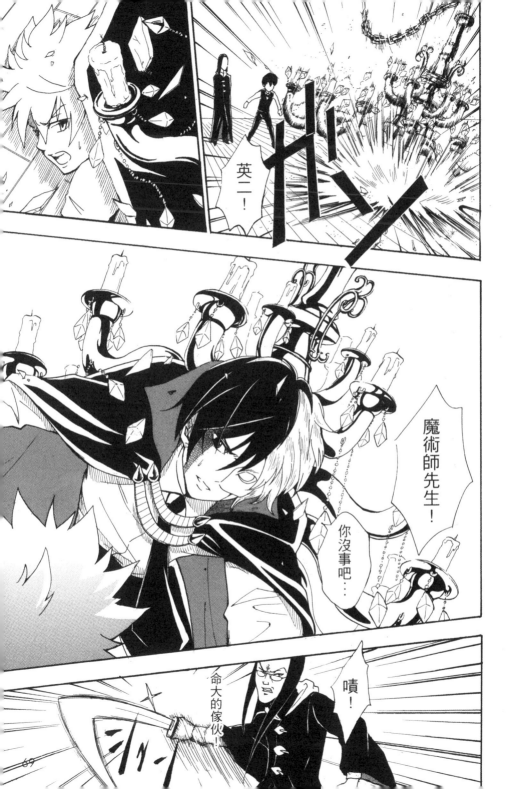

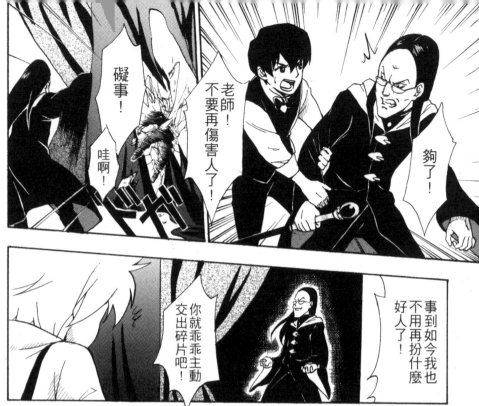

礙事！

哇啊！

老師！不要再傷害人了！

夠了！

事到如今我也不用再扮什麼好人了！

你就乖乖主動交出碎片吧！

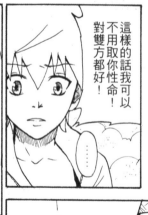

這樣的話我可以不用取你性命！對雙方都好！

……

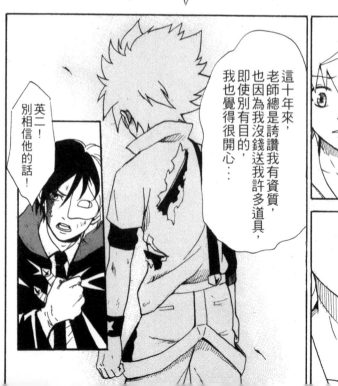

這十年來，老師總是誇讚我有資質，也因為我沒錢送我許多道具，即使別有目的，我也覺得很開心…

英二！別相信他的話！

確實…

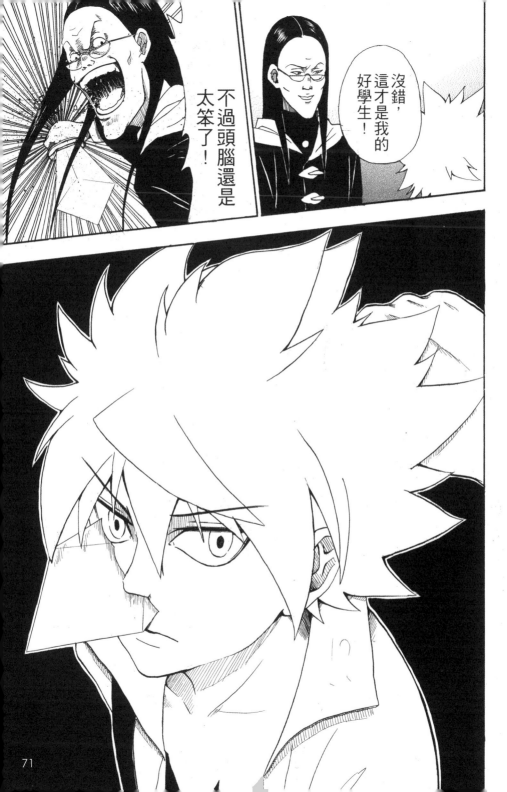

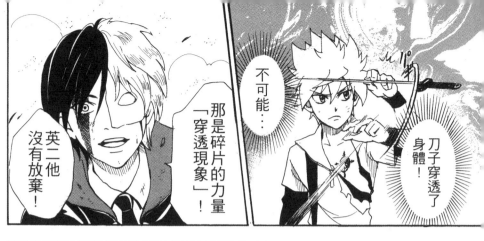

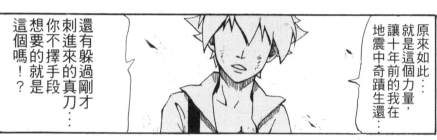

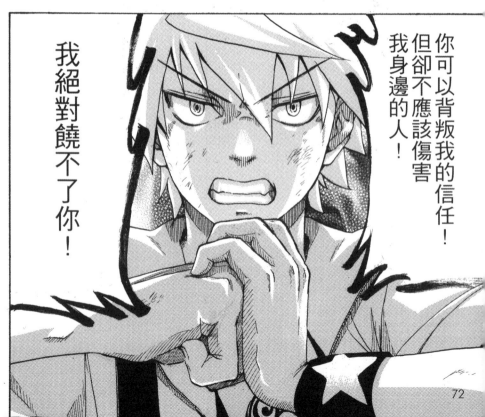

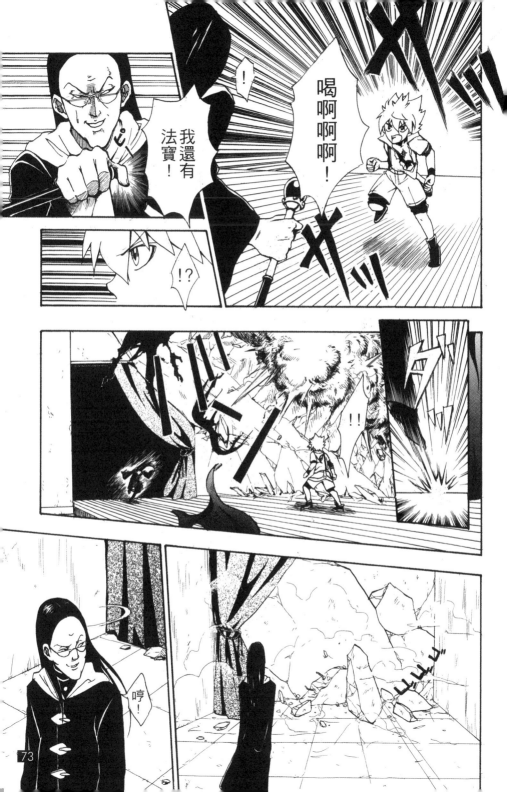

73

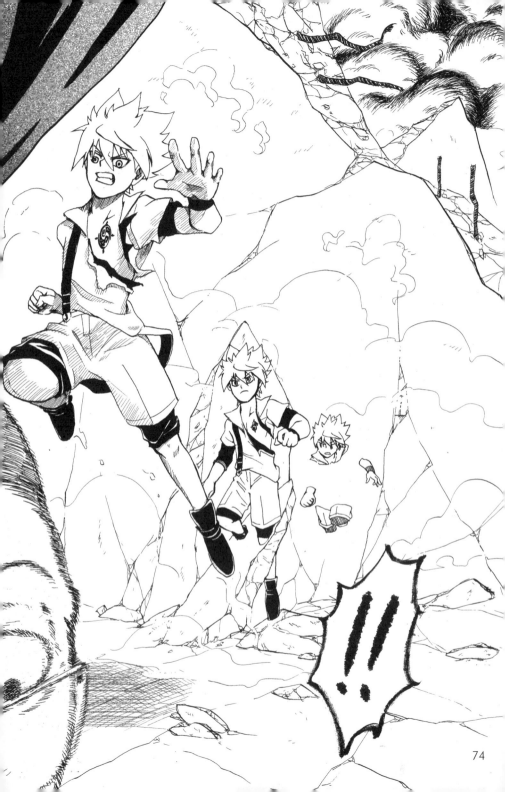

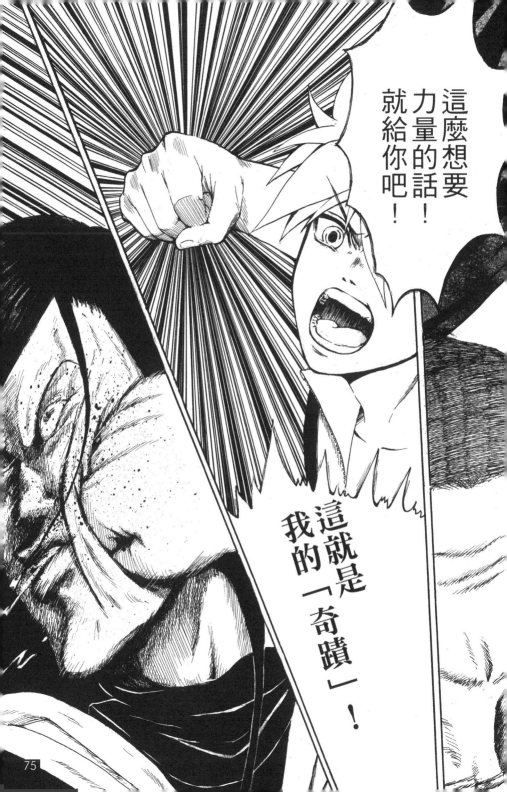

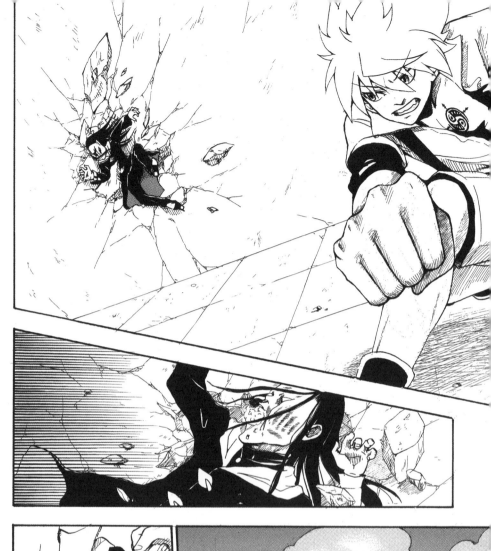

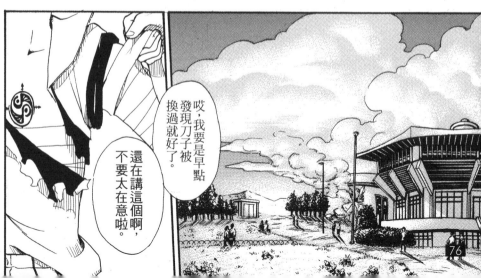

哎，我要是早點發現刀子被換過就好了。

還在講這個啊，不要太在意啦。

76

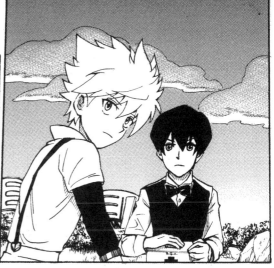

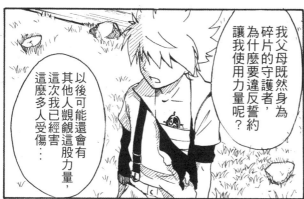

那個…

我父母既然身為碎片的守護者，為什麼要違反誓約讓我使用力量呢？

以後可能還會有其他人覬覦這股力量，這次我已經害這麼多人受傷…

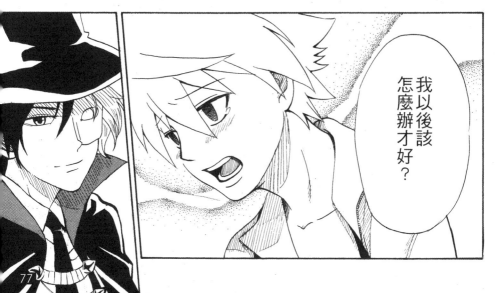

我以後該怎麼辦才好？

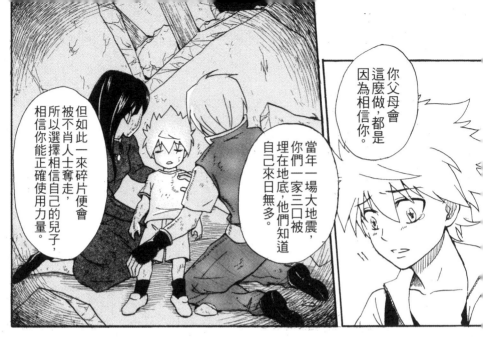

你父母會這麼做，都是因為相信你。

當年一場大地震，你們一家三口被埋在地底，他們知道自己來日無多。

但如此一來碎片便會被不肖人士奪走，所以選擇相信自己的兒子，相信你能正確使用力量。

雖然失去了生命、違背了誓言，

但生命跟使命都已在你身上獲得傳承，他們並不後悔。

因此你應該勇敢守護這股力量，才能成就父母的遺願。

78

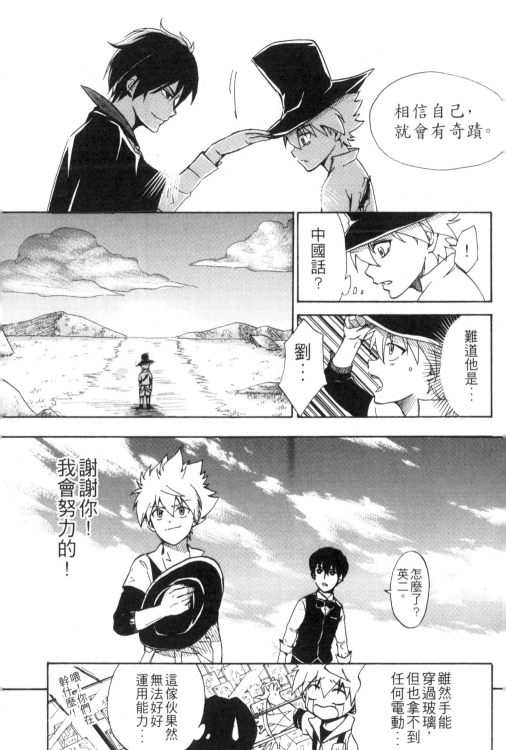

今日魔界天氣晴

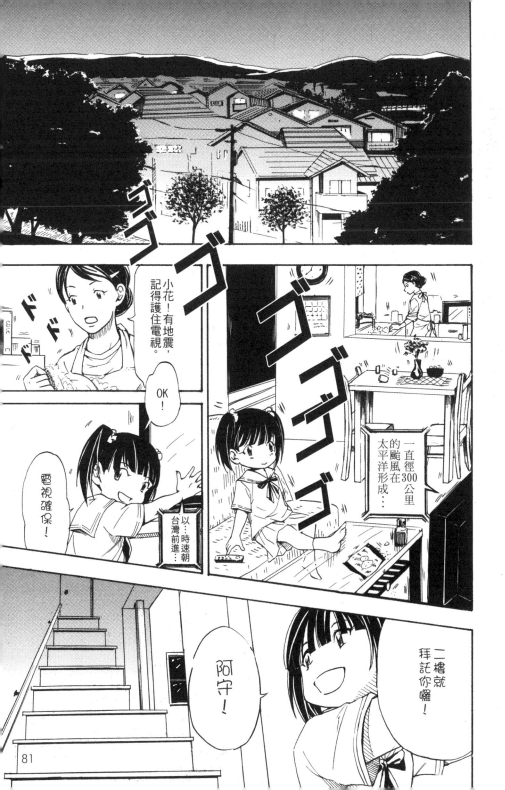

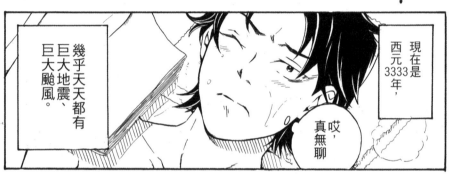

現在是
西元3333年，

幾乎天天都有
巨大地震、
巨大颱風。

哎，真無聊

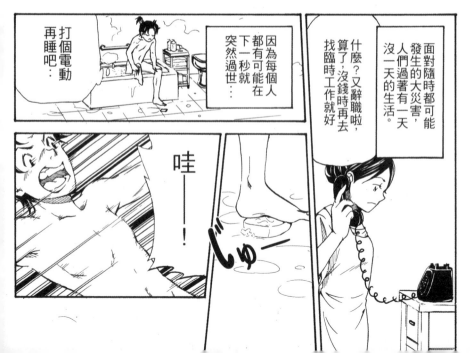

打個電動
再睡吧⋯

因為每個人
都有可能在
下一秒就
突然過世⋯

面對隨時都可能
發生的大災害，
人們過著有一天
沒一天的生活。

什麼？又辭職啦，
算了⋯沒錢時再去
找臨時工作就好

哇───！

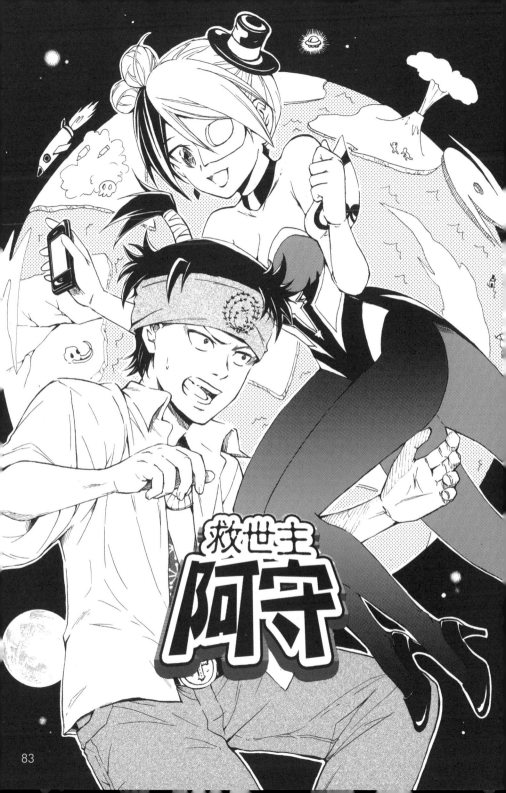

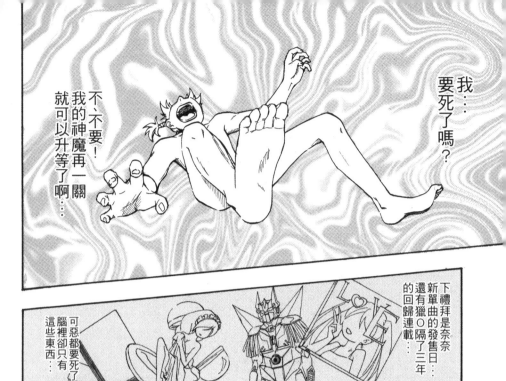

我⋯⋯要死了嗎？

不、不要！我的神魔再一關就可以升等了啊⋯⋯

可惡都要死了腦裡卻只有這些東西⋯⋯

下禮拜是奈奈新單曲的發售日⋯還有獵○隔了三年的回歸連載⋯⋯

一切都多虧了這個「慢動作APP」

這究竟是怎麼一回事？

身體竟然停在半空中？

唉？

⋯⋯⋯⋯⋯

84

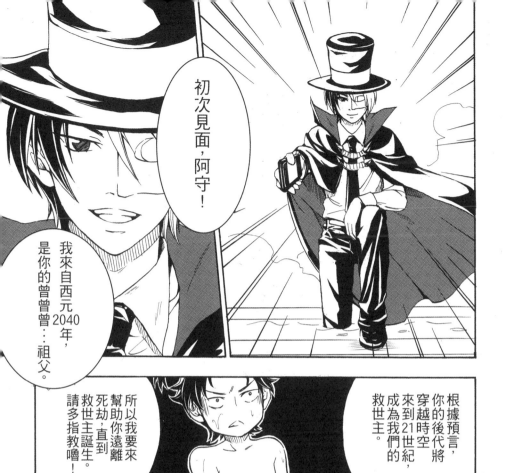

初次見面，阿守！

我來自西元2040年，是你的曾曾曾…祖父。

根據預言，你的後代將穿越時空來到21世紀，成為我們的救世主。

所以我要來幫助你遠離死劫，直到救世主誕生。請多指教囉！

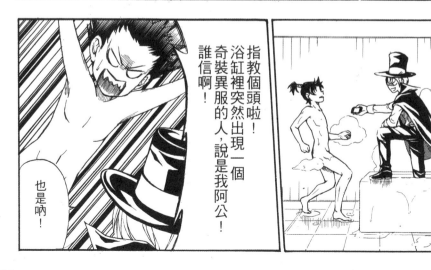

指教個頭啦！浴缸裡突然出現一個奇裝異服的人，說是我阿公！誰信啊！

也是呐！

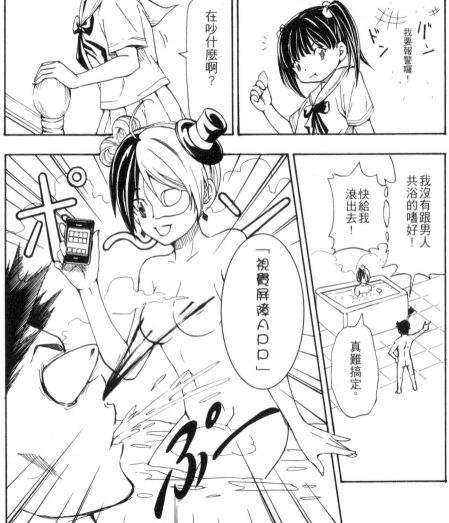

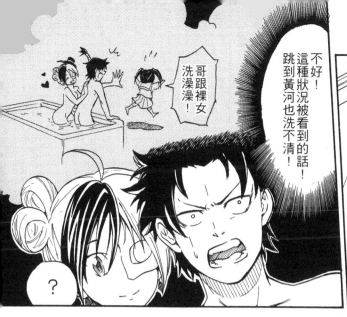

哥跟裸女洗澡澡！

不好！這種狀況被看到的話！跳到黃河也洗不清！

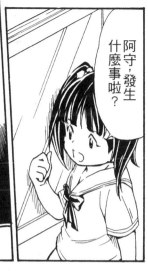

阿守，發生什麼事啦？

?

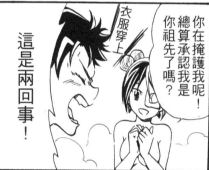

衣服穿上

你在掩護我呢！總算承認我是你祖先了嗎？

這是兩回事！

沒…沒事！蟑螂而已！

那就讓你看證據吧！

但拯救世界什麼的，我還是無法相信！

好了，我承認你是個很厲害的魔術師，

你已命在旦夕！

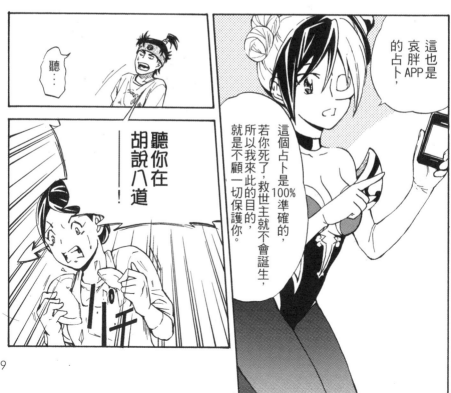

聽…

聽你在胡說八道——！

這也是哀胖APP的占卜。

這個占卜是100%準確的，若你死了，救世主就不會誕生，所以我來此的目的，就是不顧一切保護你。

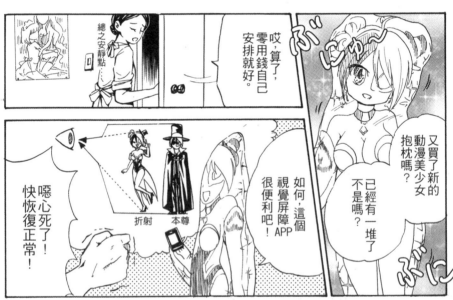

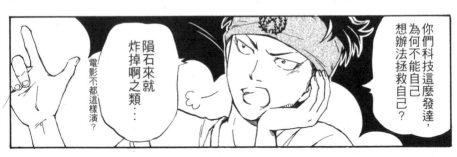

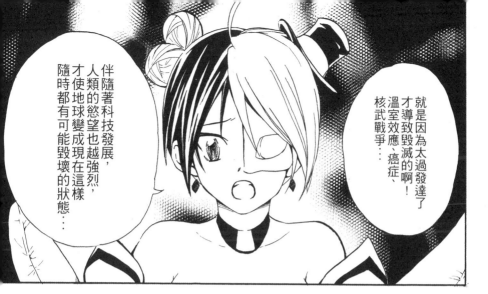

就是因為太過發達了才導致毀滅的啊！溫室效應、癌症、核武戰爭…

伴隨著科技發展，人類的慾望也越來越強烈，才使地球變成現在這樣隨時都有可能毀壞的狀態…

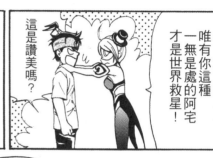

唯有你這種一無是處的阿宅才是世界救星！

這是讚美嗎？

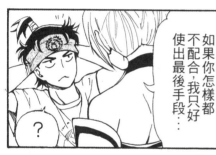

如果你怎樣都不配合，我只好使出最後手段…

？

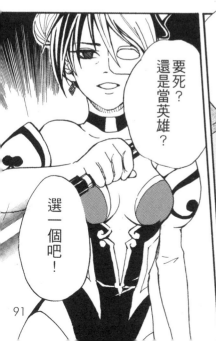

要死？還是當英雄？

選一個吧！

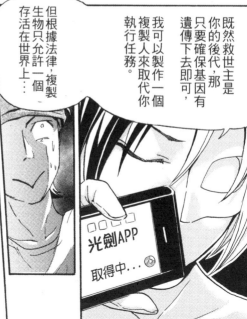

既然救世主是你，那只要確保基因有遺傳下去即可，我可以製作一個複製人來取代你執行任務。

但根據法律，複製生物只允許一個存活在世界上…

光劍APP
取得中…

91

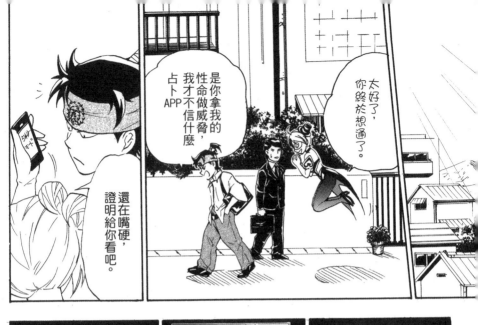

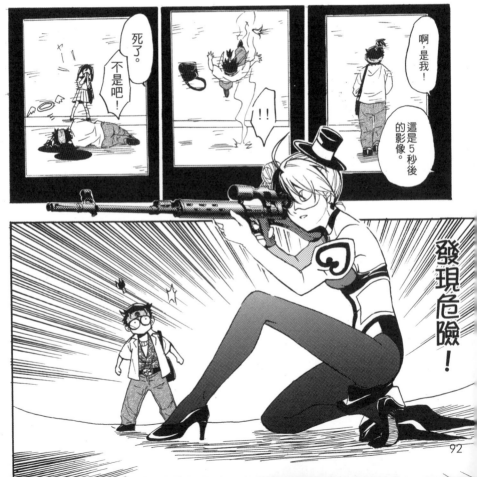

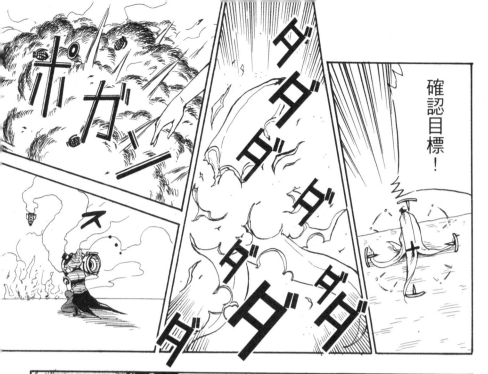

確認目標！

你看，這樣就避開危險了。

我看想殺我的是你吧！

拿來！我自己用！

啊！

！！

不行！

校外人士不可以進來！

掰啦！

欸…因為沒準備教材，今天就隨機抽考吧。

讓我來想想怎麼好好活用這個道具。

接下來，

把時間調成10分鐘後…

00:10

成功了！

有了！

我根本沒唸書。

反正說不定大學聯考前世界就毀滅了。

95

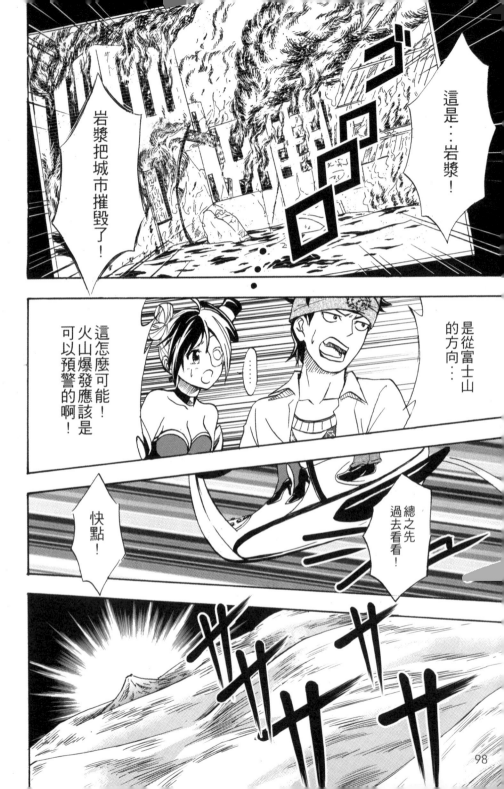

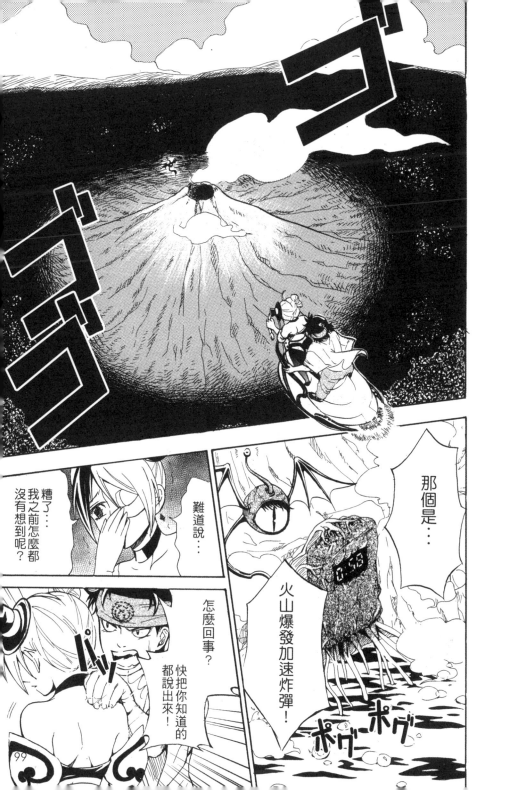

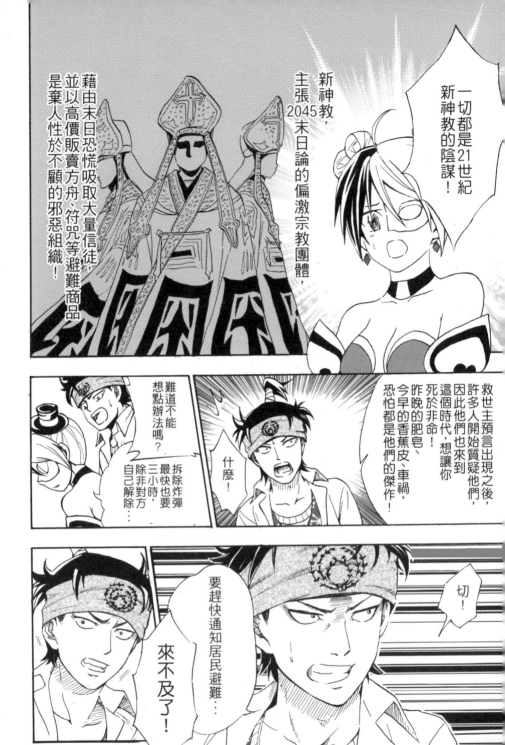

一切都是21世紀新神教的陰謀！

新神教，主張2045末日論的偏激宗教團體，藉由末日恐慌吸取大量信徒，並以高價販賣方舟、符咒等避難商品，是棄人性於不顧的邪惡組織！

難道不能想點辦法嗎？

拆除炸彈最快也要三小時，除非對方自己解除…

什麼！

救世主預言出現之後，許多人開始質疑他們，因此他們也來到這個時代，想讓你死於非命，昨晚的肥皂、今早的香蕉皮、車禍，恐怕都是他們的傑作！

切！

要趕快通知居民避難…

來不及了！

100

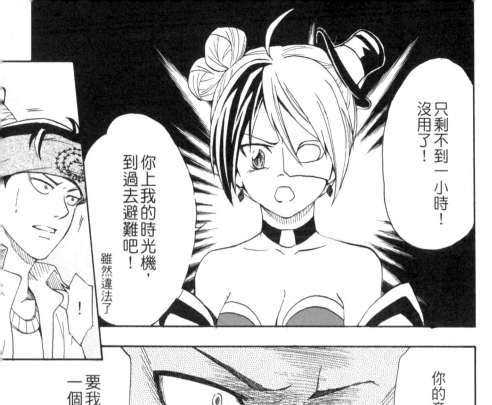

只剩不到一小時！
沒用了！

你上我的時光機，到過去避難吧！
雖然違法了！

你的意思是…

要我丟下大家一個人逃走？

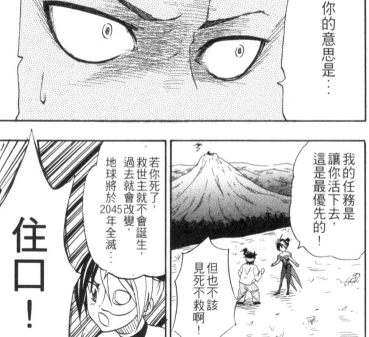

我的任務是讓你活下去，這是最優先的！

但也不該見死不救啊！

若你死了，救世主就不會誕生，過去就會改變，地球將於2045年全滅…

住口！

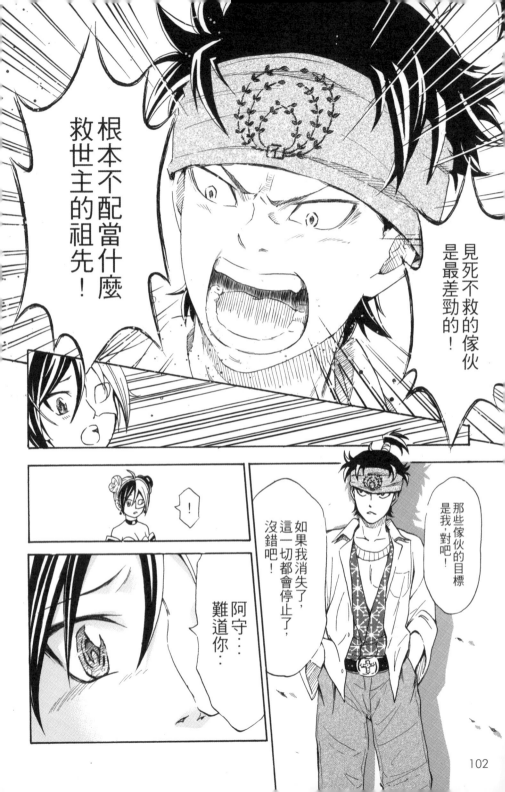

見死不救的傢伙
是最差勁的！

根本不配當什麼
救世主的祖先！

那些傢伙的目標
是我，對吧！

如果我消失了，
這一切都會停止了，
沒錯吧！

阿守…
難道你…

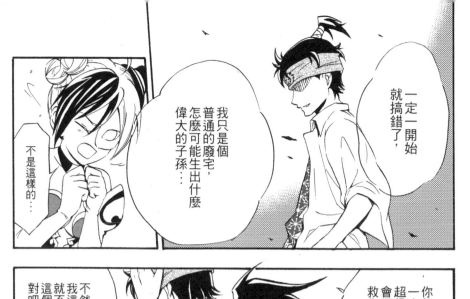

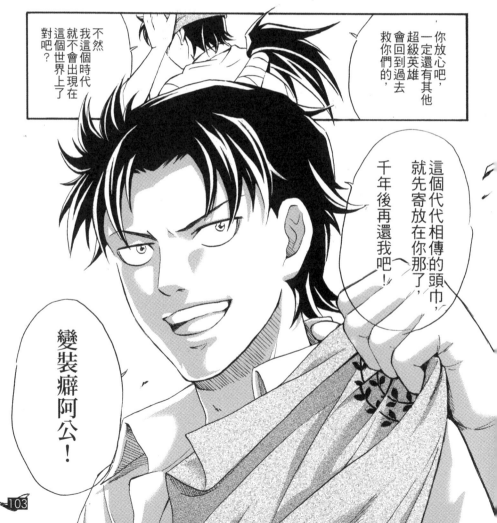

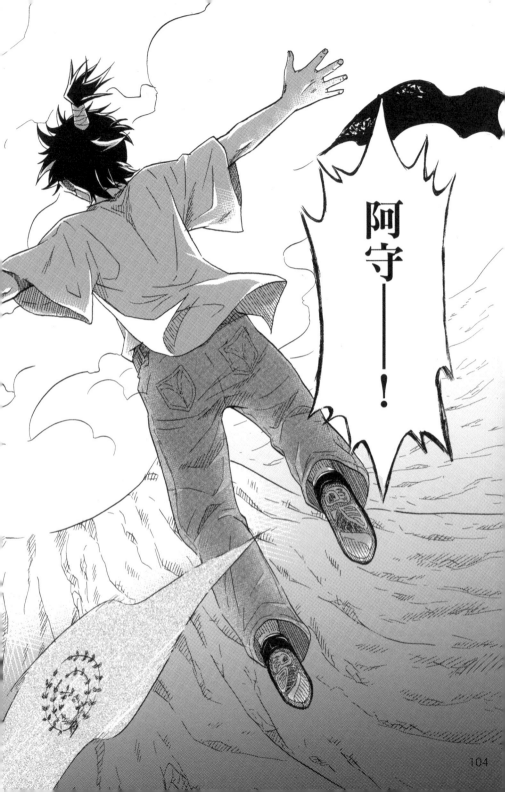

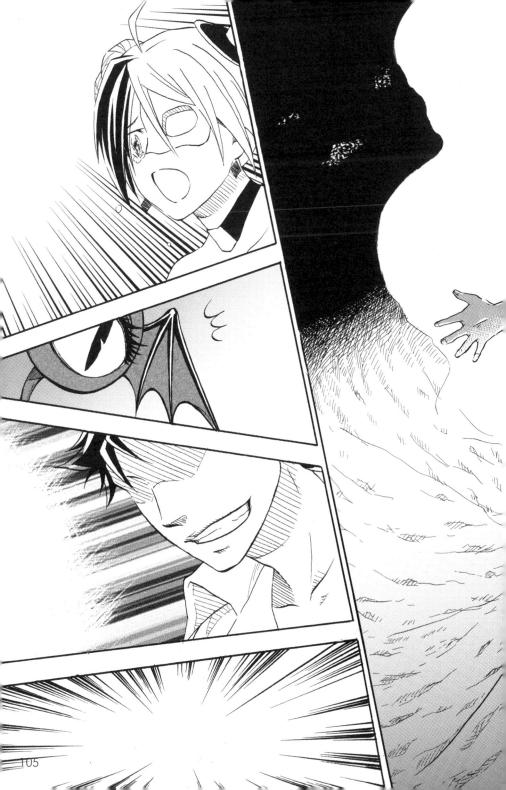

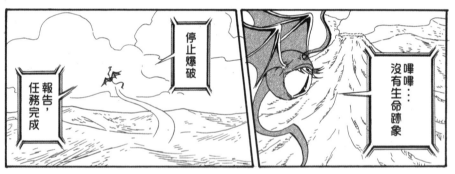

停止爆破

報告，任務完成

嗶嗶…
沒有生命跡象

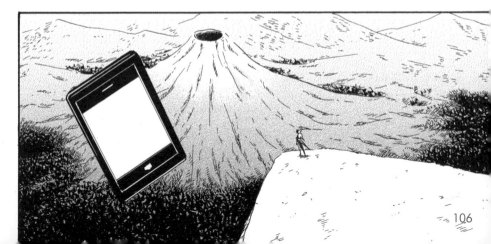

怎麼這樣…

守…

這是…？

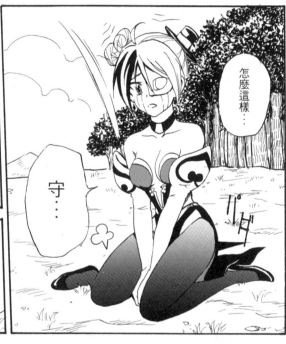

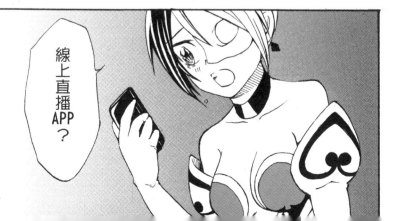

線上直播APP？

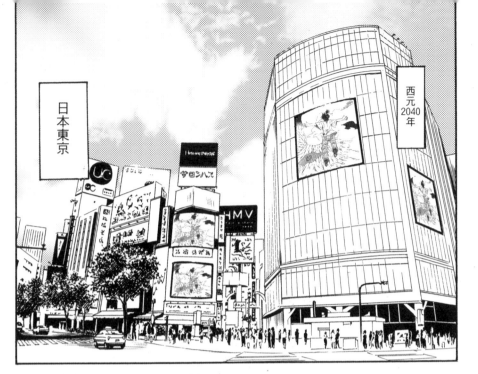

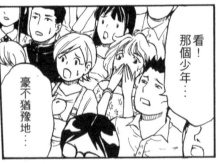

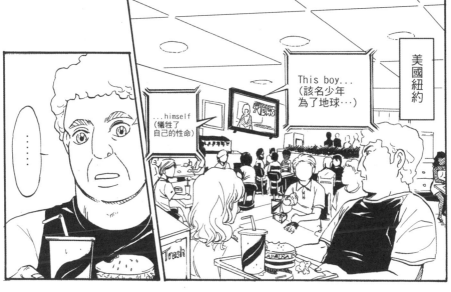

美國紐約

This boy...
(該名少年
為了地球…)

...himself
(犧牲了
自己的性命)

……

台灣

這也是為了地球

今天不騎摩托車，走路上班吧

剩下的打包帶回去吧，晚餐還可以吃。

丟了太浪費地球資源了。

…我們不要再打仗了。

嗯，其實我也一直想這樣說…

結果，

世界末日並沒有到來，就這樣持續了千年的和平。

109

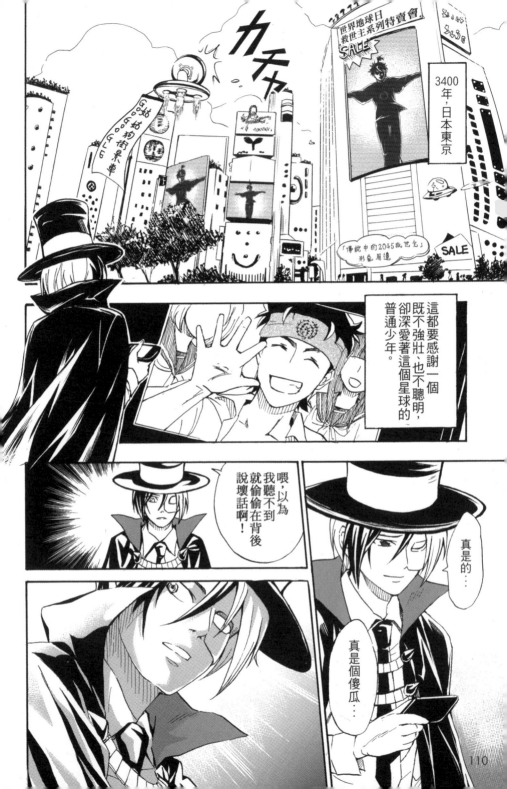

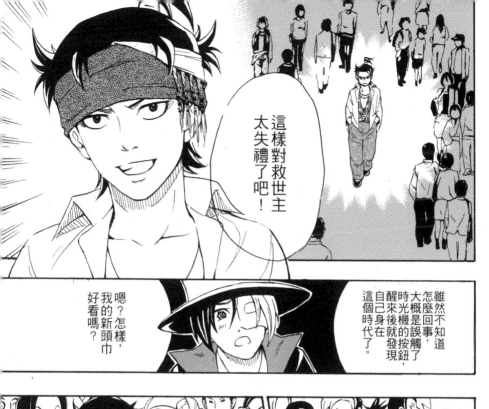

今日魔界天氣晴

作　　者　秀壬
校　　對　夏祥云
責任編輯　夏祥云
出版發行　誠花工作室
　　　　　臺中市北區陝西路108號9樓之2
　　　　　電話：0926-620701
設計編印　白象文化事業有限公司
　　　　　專案主編：林榮威　經紀人：張輝潭
經銷代理　白象文化事業有限公司
　　　　　412台中市大里區科技路1號8樓之2（台中軟體園區）
　　　　　出版專線：（04）2496-5995　　傳眞：（04）2496-9901
　　　　　401台中市東區和平街228巷44號（經銷部）
　　　　　購書專線：（04）2220-8589　　傳眞：（04）2220-8505
印　　刷　基盛印刷工場
初版一刷　2023年9月初版一刷
定　　價　180元
I S B N　978-626-97602-0-6